赵之谦

篆书掇英

篆书掇英编委会 编

浙江人民美术出版社

前 言

篆书是大篆、小篆的统称。大篆指金文、籀文、六国文字，最早的大篆可追溯至三千年前的甲骨文，它们保存着古代象形文字的明显特点。小篆也称秦篆，是秦国的通用文字，大篆的简化字体，其形体匀停齐整，较大篆容易书写。小篆笔法圆融平正，结体典雅和平，是整个篆书系统中最为定型的统一字体。初学篆书者宜从小篆入手。现代汉字就是从小篆演变而来的。《篆书掇英》丛书从历代篆书中精选最有代表性的经典碑帖，以飨读者。

赵之谦生于清宣宗道光九年（一八二九），卒于清德宗光绪十年（一八八四）。初字益甫，号冷君；后改字㧑叔，号悲庵，别号梅庵、无闷、铁三、憨寮。会稽（今浙江绍兴）人。据赵寿钰《府君行略》记载：『㧑叔天禀瑰异，颖悟倍常童。甫二岁，即能把笔作字，稍长，读书过目辄成诵。又好深湛之思，往往出新意以质塾师，塾师不能答。』也就是说，赵之谦从小就特别聪明，是个智力超常的儿童。刚刚两岁，就能拿笔写字，随着年龄的增长，读书过目成诵，而且少年老成，做任何事都善于深思熟虑，在学堂里，常常拿一些新奇的问题质问老师，连老师都答不上来。

赵之谦的学书之路，楷书是从颜真卿开始的，临摹了颜真卿《勤礼碑》、《多宝塔》、《家庙碑》，每天要写五百多字，朝摹夕临，用功甚勤。颜真卿的书法笔力雄浑，结体宽博，为赵之谦的书法奠定了坚实的基础。

赵之谦的篆书，结体虽源于秦汉，用笔却得力于邓石如。他在五十四岁时为弟子钱式临《峄山碑》时写道：『《峄山刻石》北魏时已佚，今所传郑文宝刻本拙恶甚。昔人陋为钞史记，非过也。我朝篆书以邓顽伯为第一，顽伯后近人惟扬州吴熙载与吾友绩溪胡荄甫。熙载已老，荄甫陷杭城，生死不可知。荄甫尚在，吾不敢作篆书。今荄甫不知何往矣。钱生次行索篆法，不可不以所知示之。即用邓法书《峄山》文，比于文宝钞史或少胜耳。』从这里可以看出，他佩服邓石如，但他并不死守其法。他曾认为，在篆书方面，邓石如是天分四、人力六，包世臣是天分三、人力七，吴让之是天分一、人力九，自己则是天分七、人力三。如果假以时日，运以功力，他的篆书则不当在诸君之下。由此可知，在篆书上，赵之谦还是十分自负的。

赵之谦一生非常勤奋，因而留下大量的书法精品。其中篆书以《汉铙歌册》、《说文解字叙》、《三略八屏》、《章安杂说》最为有名。

汉铙歌册 上之回。所中溢。夏将至。

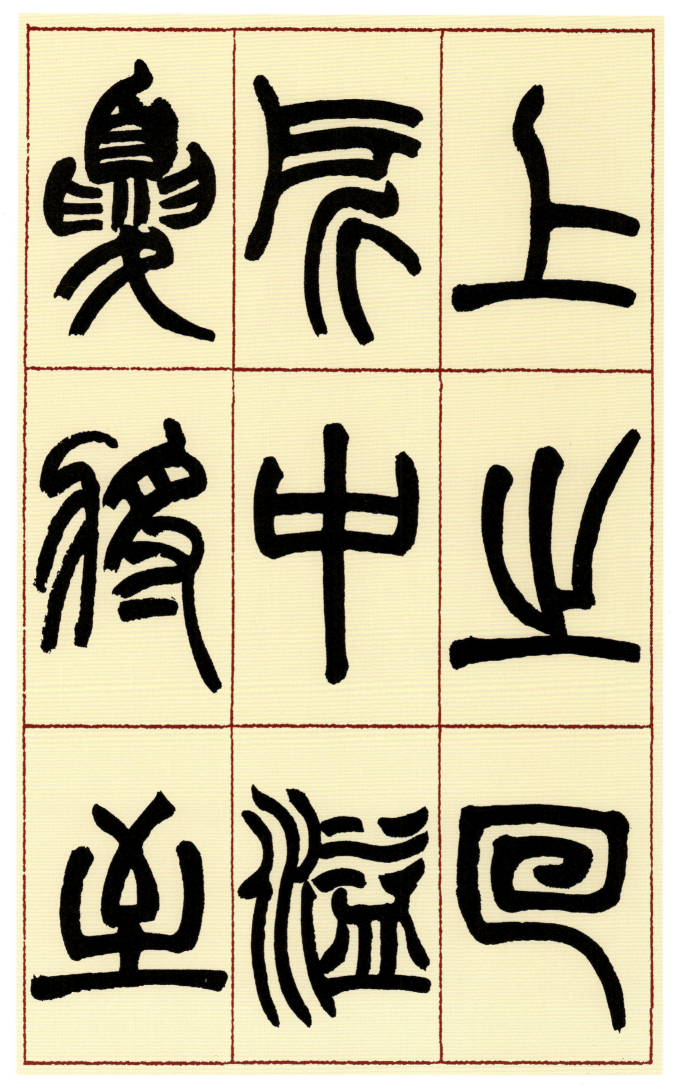

行將北。以承甘泉宮。寒

暑德。游石关。望诸国。月

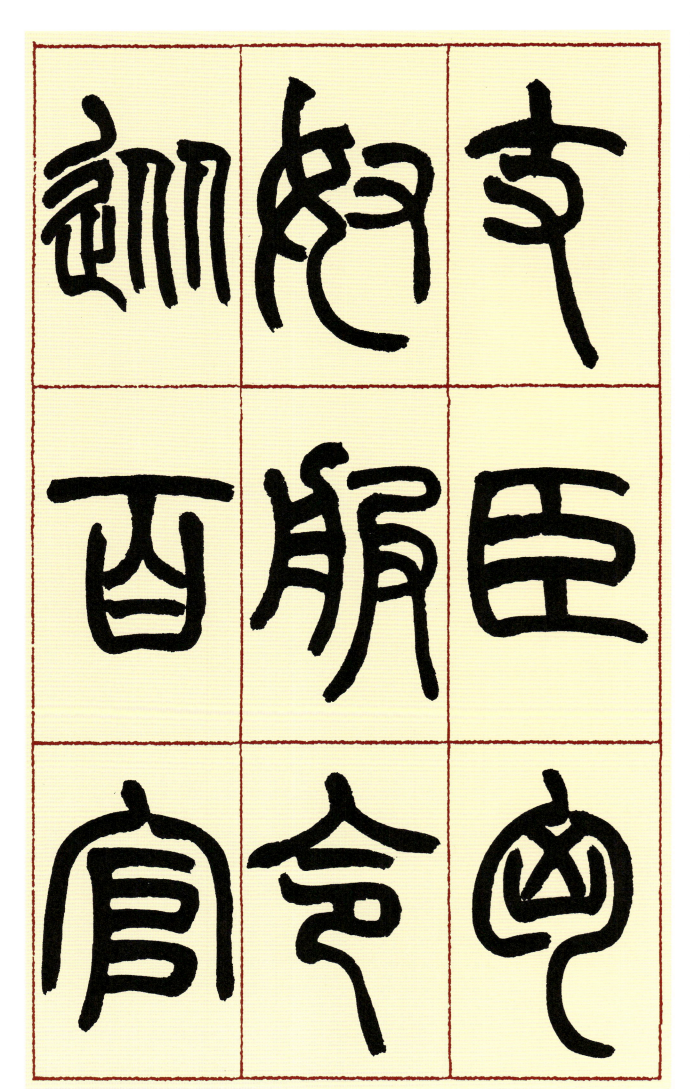

支臣。匈奴服。令从百官

疾驱驰。千秋万岁乐无

极。上陵何美美。下津风

极陵下
　何津
上美

以寒。问客何从来。言从

飢寒 問
曾何處
迎迎問

君 桂 水

船 欄 中

青 鳥 木

水中央。桂樹為君船。青

丝为君筰。木兰为君櫂。

黄金错其间。沧海之雀

赤翅鴻。白雁随。山林乍

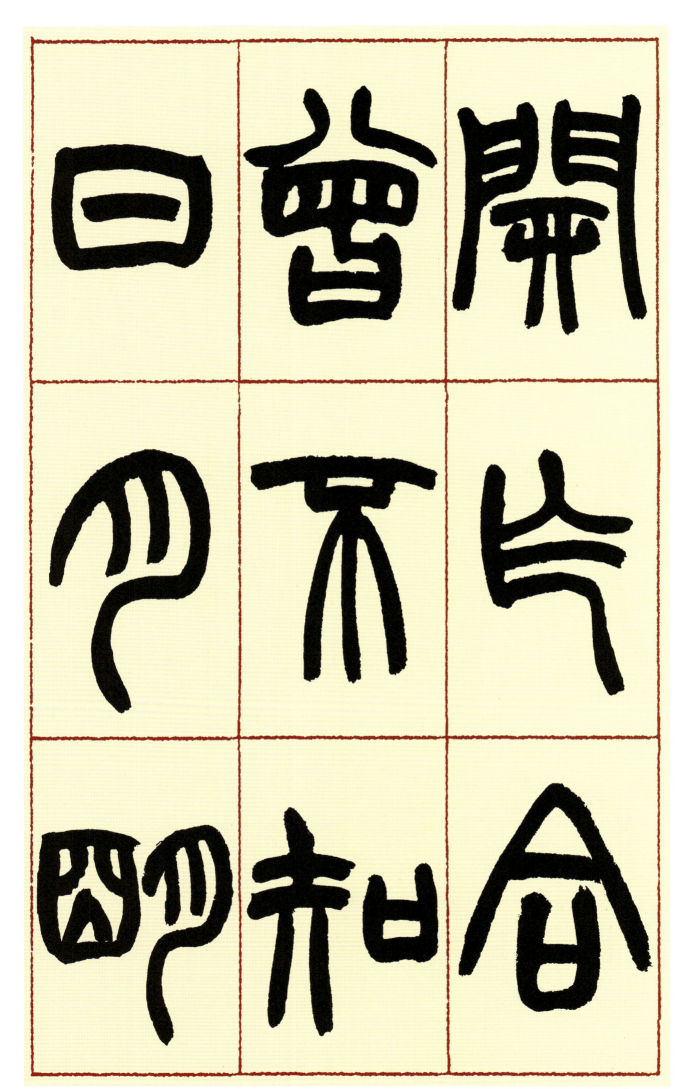

开乍合。曾不知日月明。

醴泉之水。光泽何蔚蔚。芝

为车。龙为马。览遨游。四

海外。甘露初二年。芝生

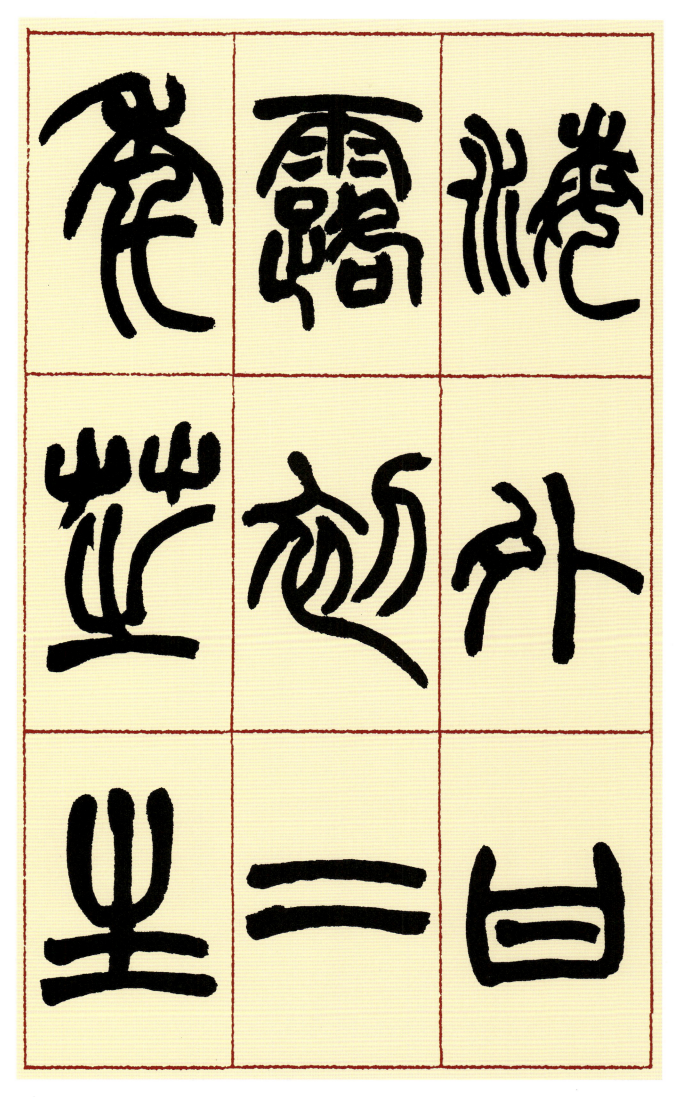

17

铜池中。仙人下来饮。延

寿千万岁。远如期。益

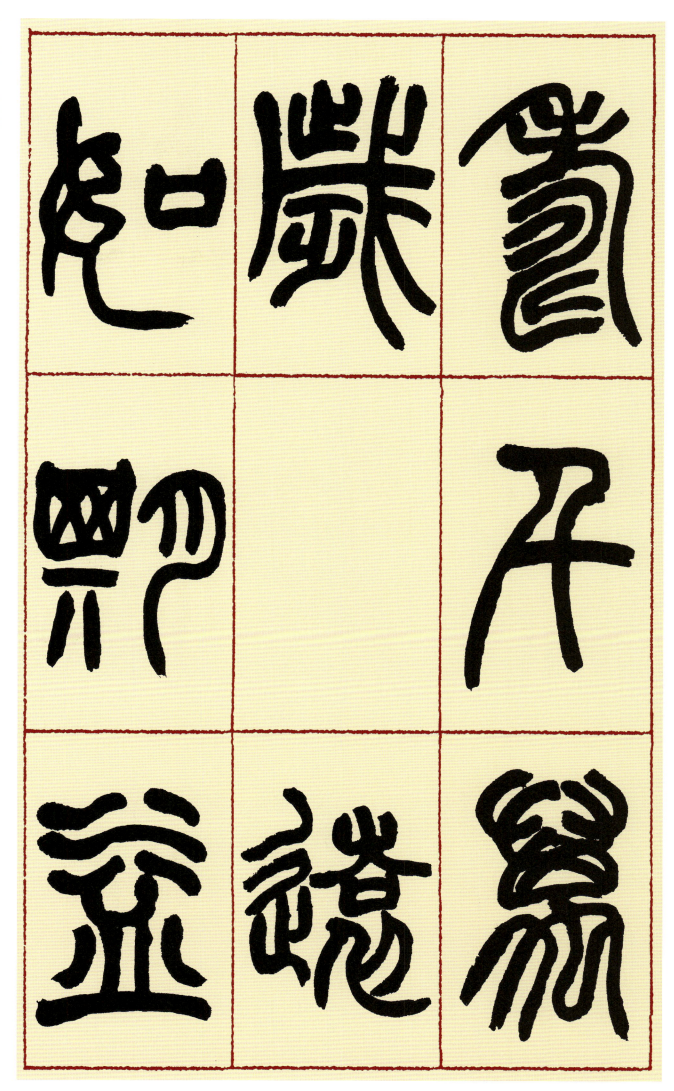

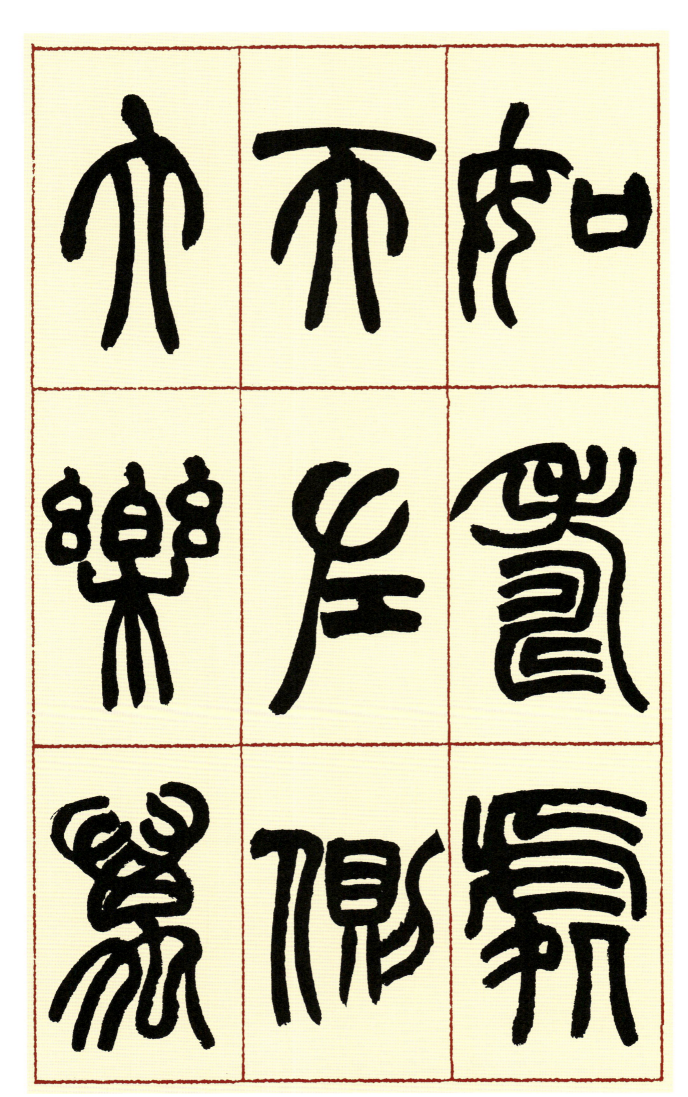

如寿。处天左侧。大乐万（岁）。

20

与天无极。雅乐陈。佳哉

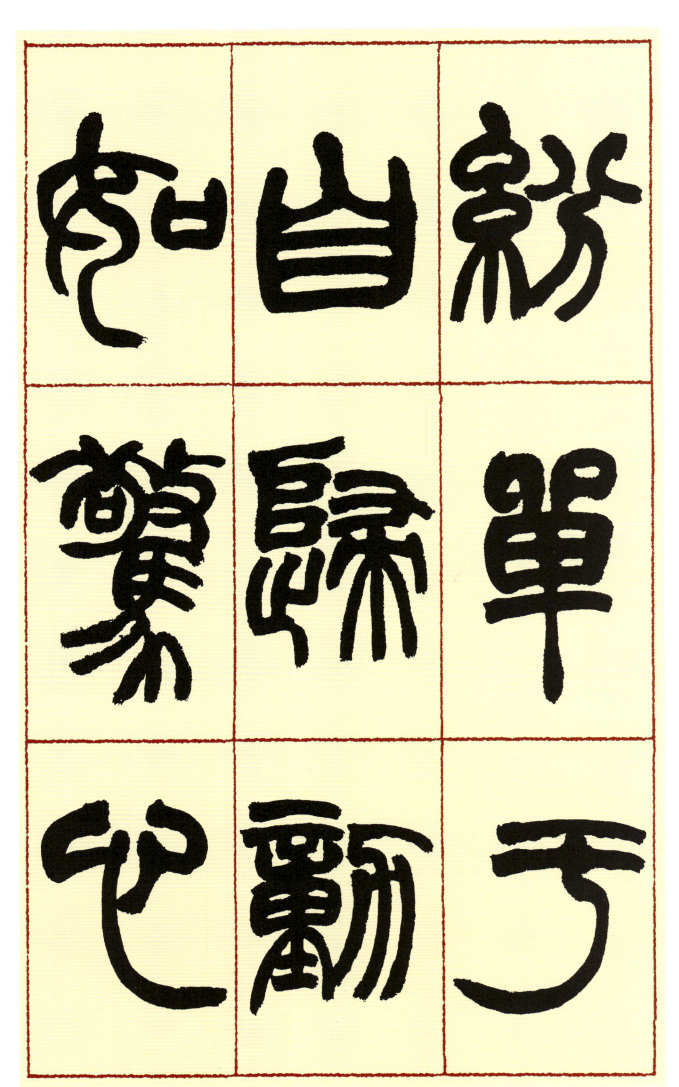

纷。单于自归。动如惊心。

虞心大佳。万人还来。谒

者引乡殿陈。累世未尝

闻之。曾寿万岁亦诚哉。

漢鐃歌三

同治甲子六月為遂生書篆法非以此為正宗惟此種可悟四體書合處宜默會之 無悶

汉铙歌三章。同治甲子六月为遂生书。篆法非以此为正宗。唯此种可悟四体书合处。宜默会之。无闷。

说文解字叙 黄帝之史仓颉。见鸟兽蹄迒之

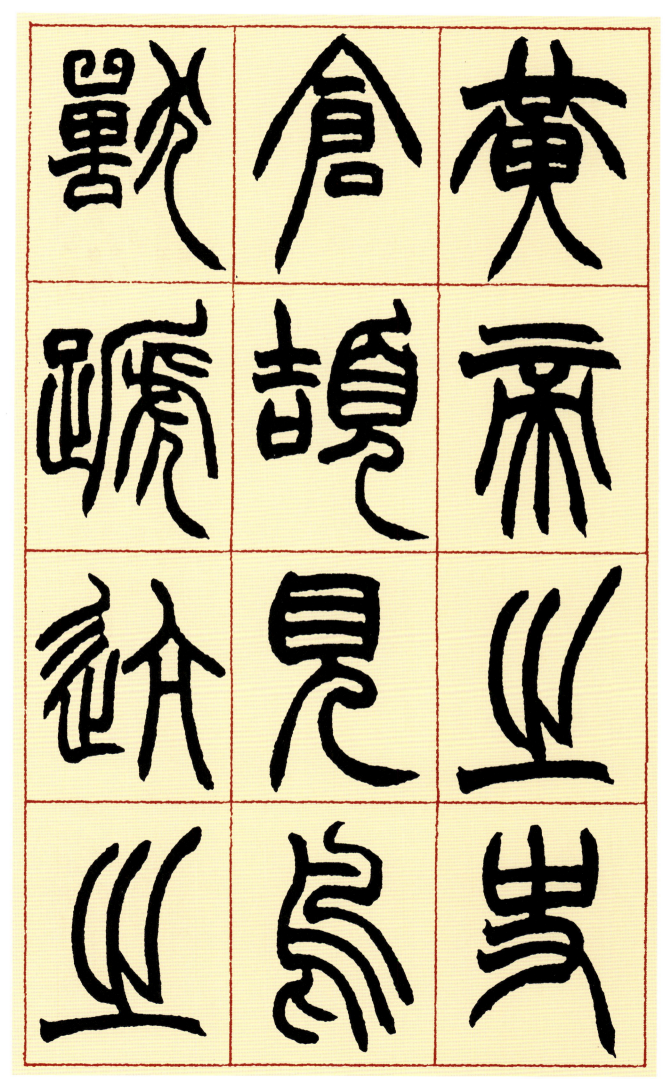

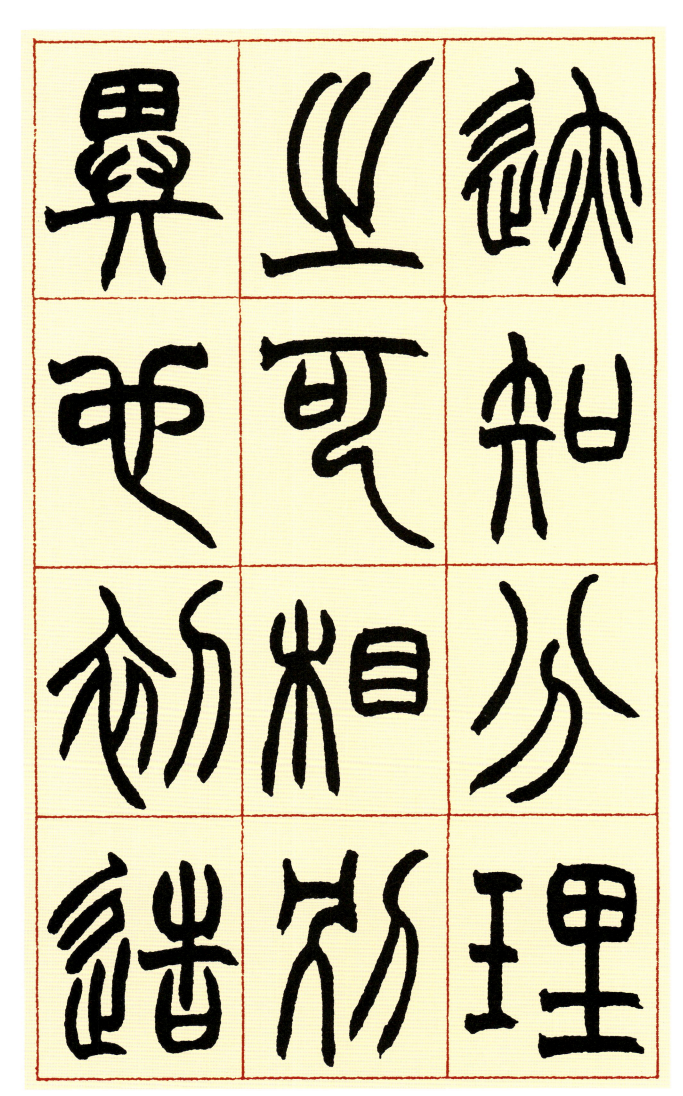

迹。知分理之可相别异也。初造

28

书契。百官以乂。万民以察。盖取

29

诸夬。夬扬于王庭。言文者。宣教

明化王者朝廷。君子所以施禄

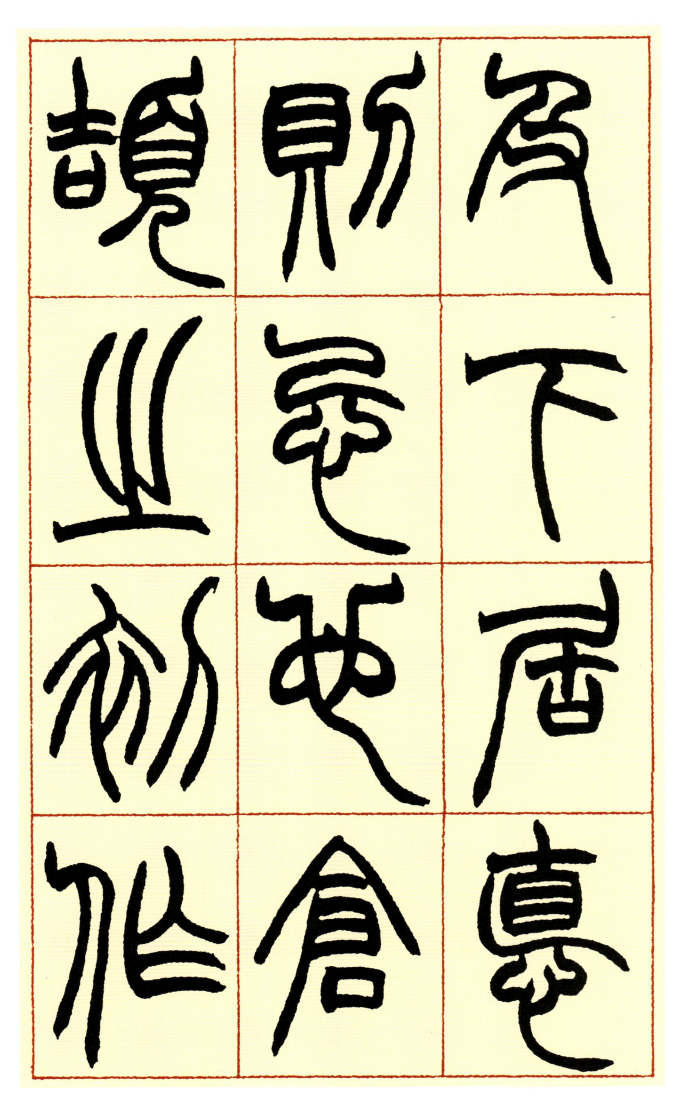

及下。居德則忌也。倉頡之初作

书。盖依类象形。故谓之文。其后

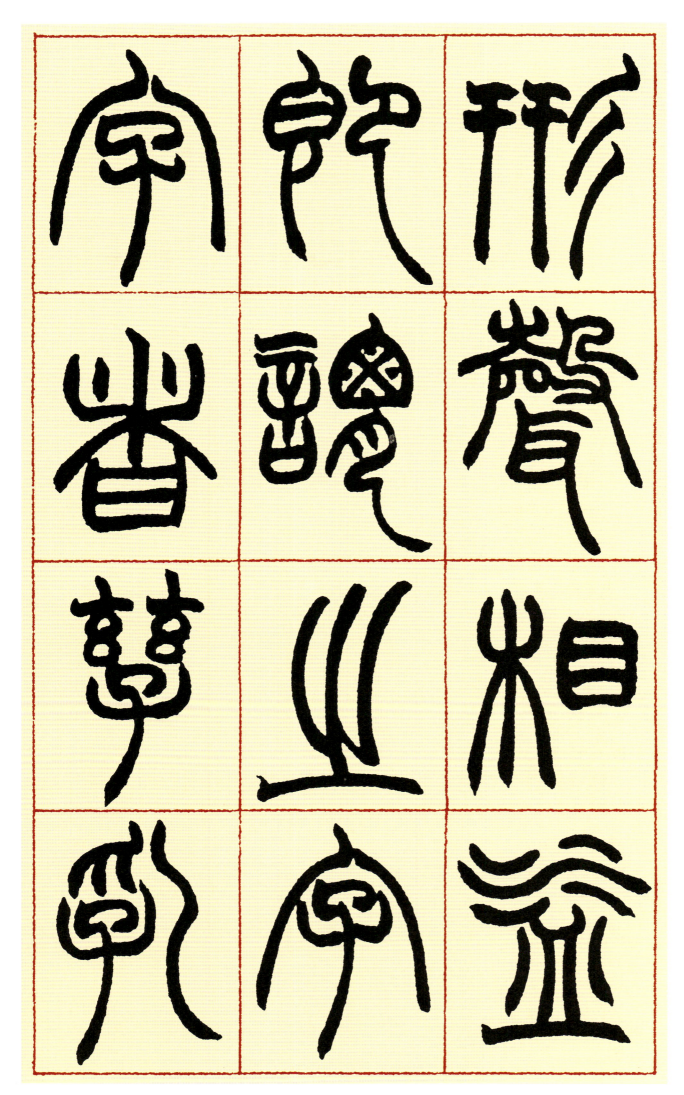

形声相益。即谓之字。字者。孳乳

而浸多也。著于竹帛谓之书。书

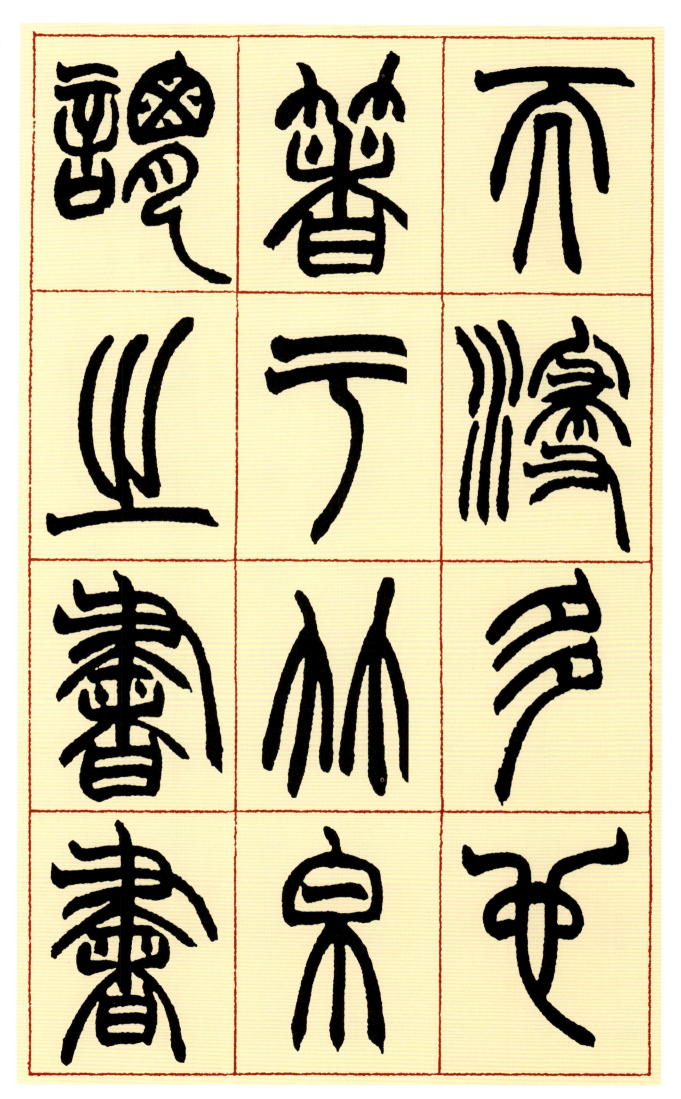

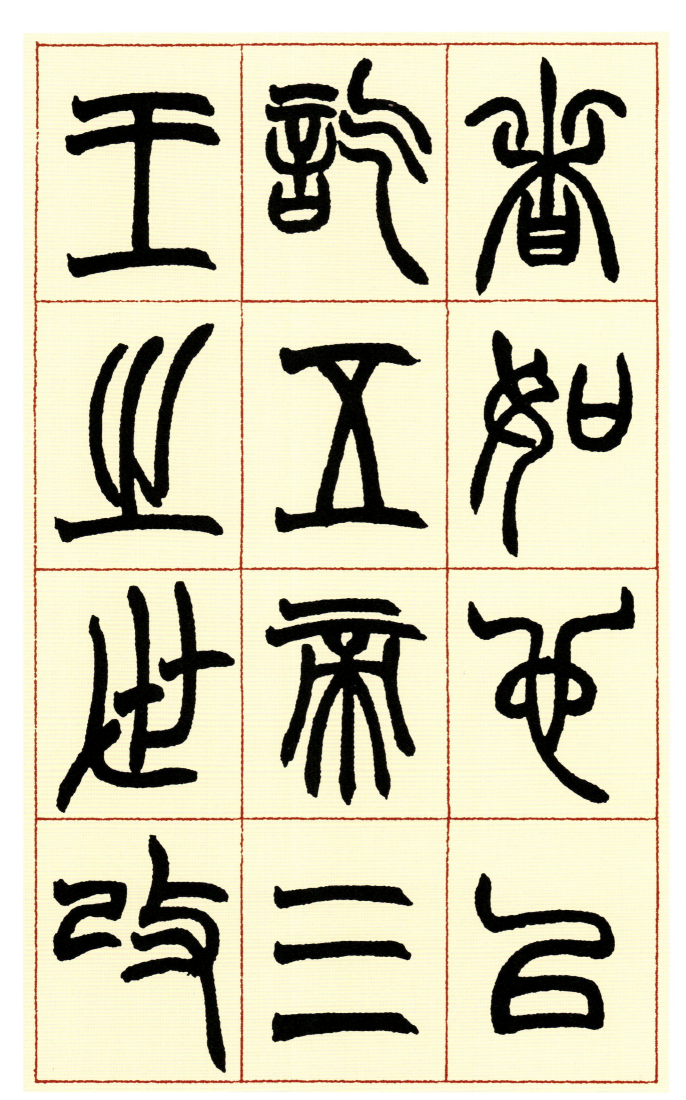

者。如也。以迄五帝三王之世。改

易殊体。封于泰山者。七十有二

易踙體
亐齋山者
丂山峕
七十二

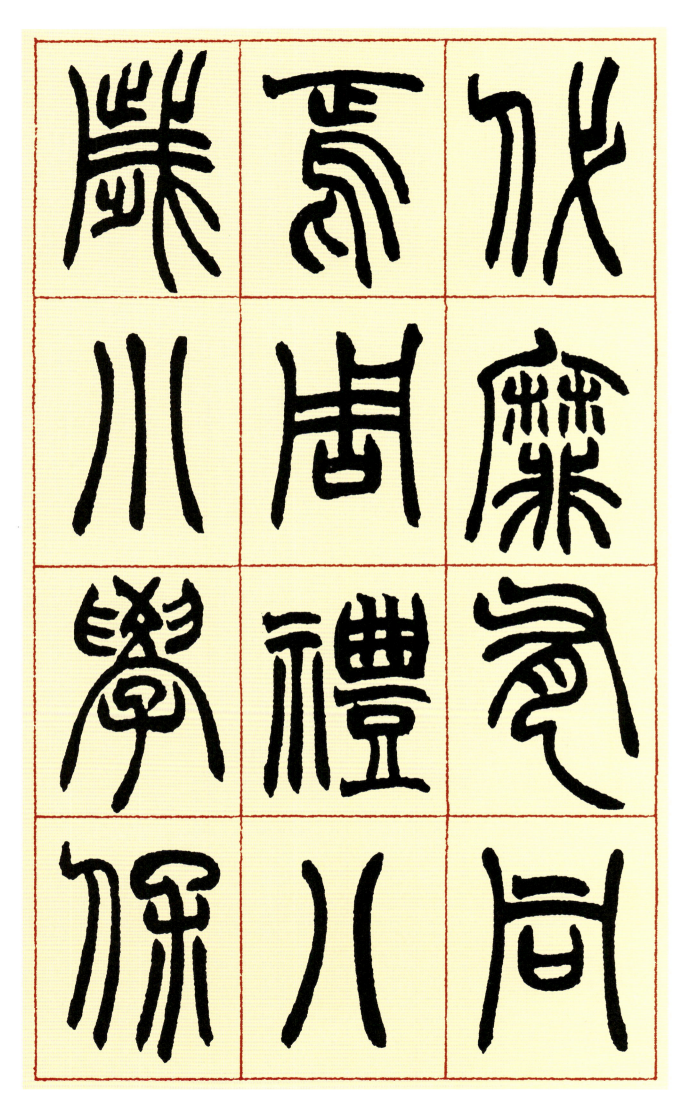

代。靡有同焉。周礼。八岁小学。保

氏教国子。先以六书。一曰指事。

指事者。視而可識。察而可見。上

下是也。二曰象形。象形者。画成

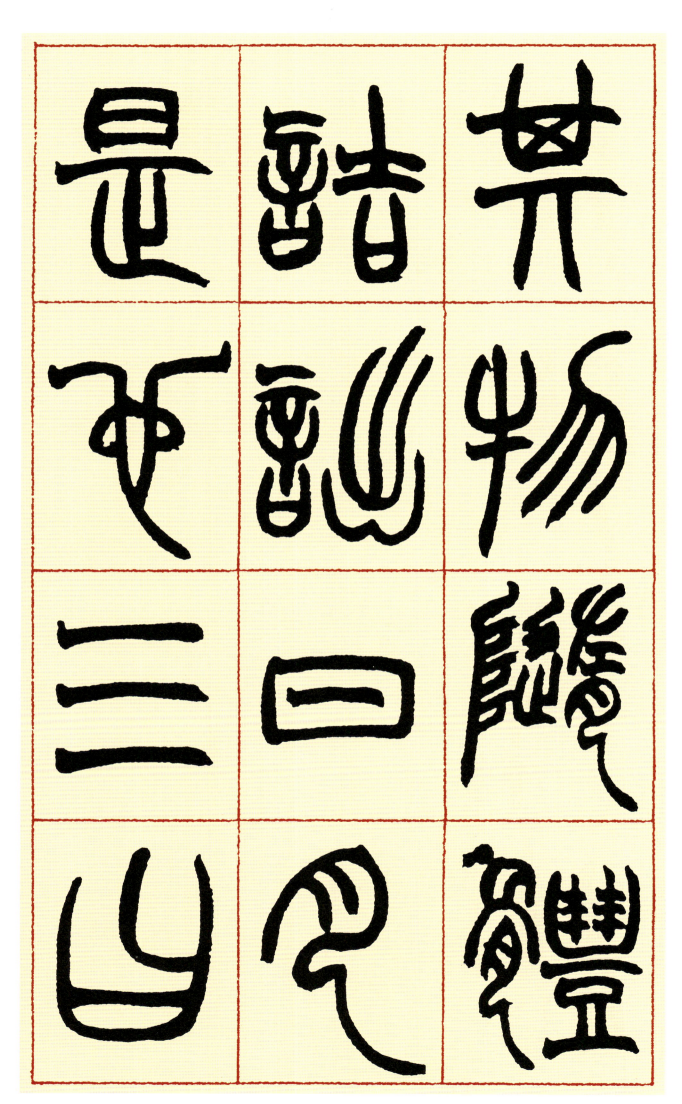

其物。随体诘诎。日月是也。三曰

42

形声。形声者。以事为名。取譬相

形聲者以事爲名取譬相

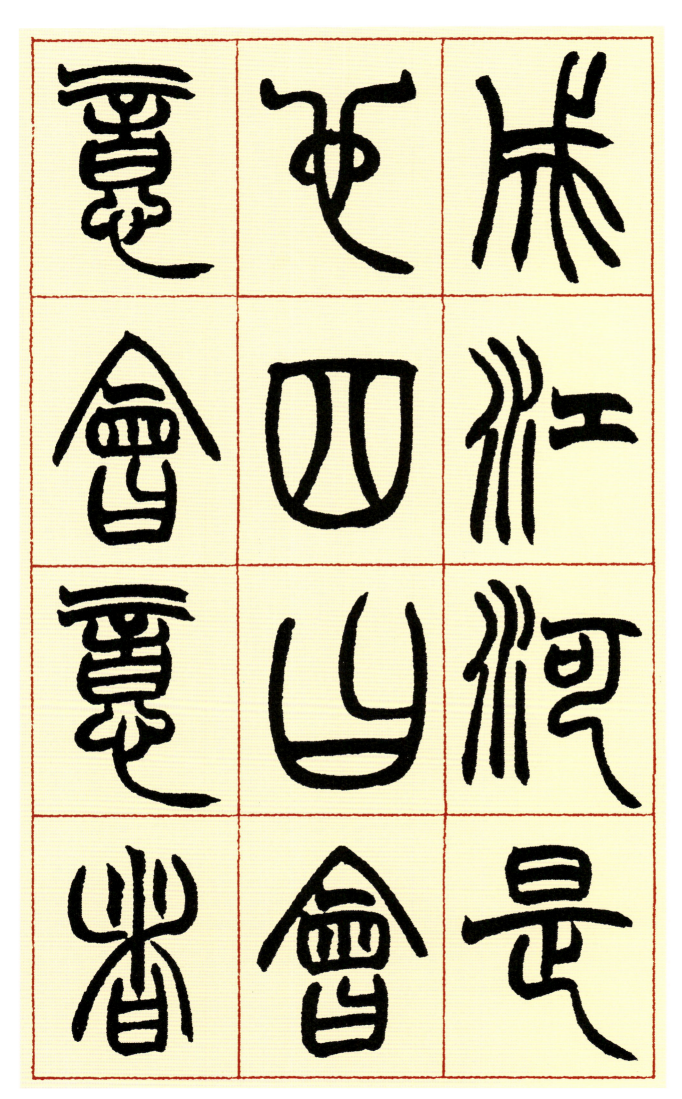

成。江河是也。四日会意。会意者。

44

比类合谊。以见指㧑。武信是也。

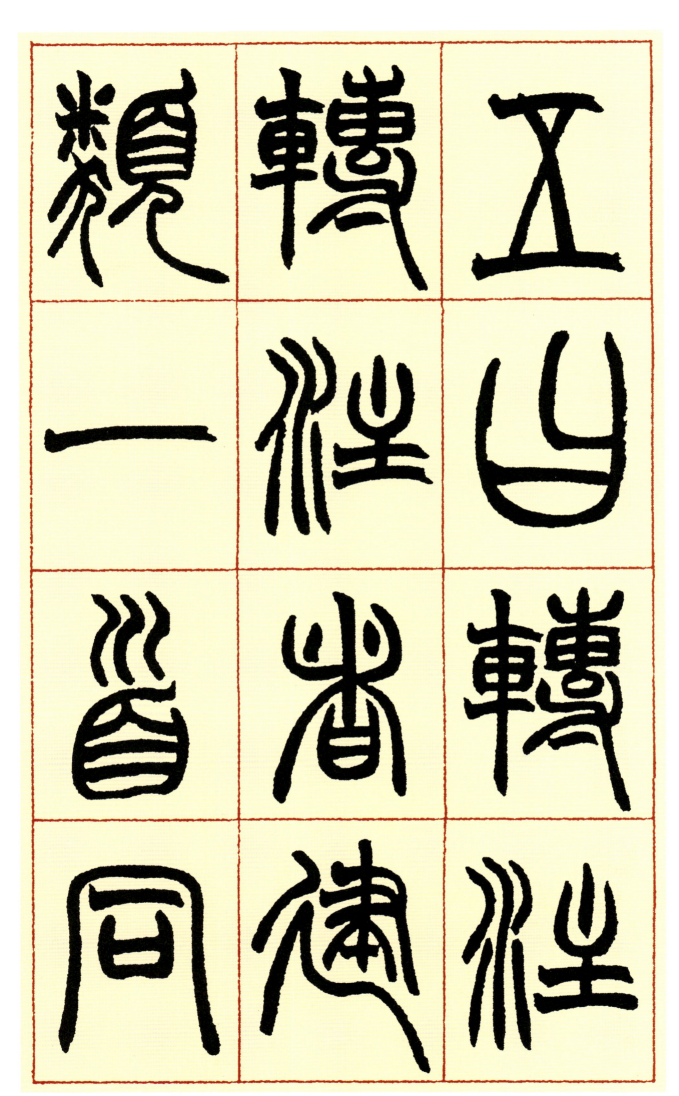

五曰转注。转注者。建类一首。同

意相受。考老是也。六日假借。假

借者。本无其字。依声托事。令长

是也。及宣王太史籀。著大篆十

五篇。与古文或异。至孔子书六

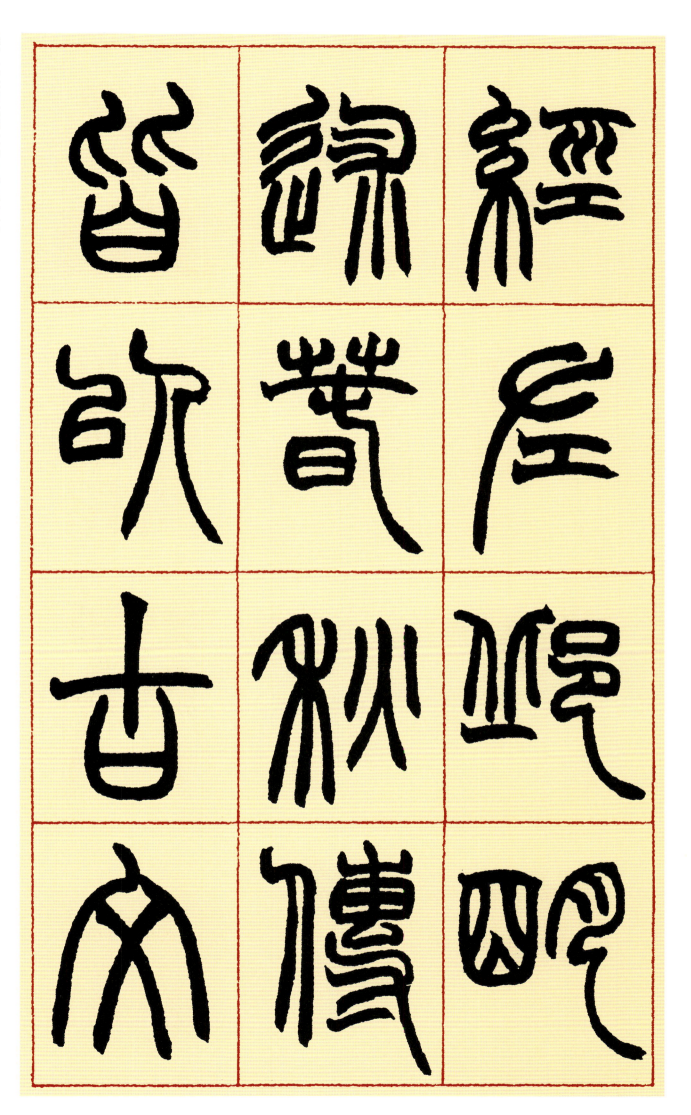

经。左丘明述春秋传。皆以古文。

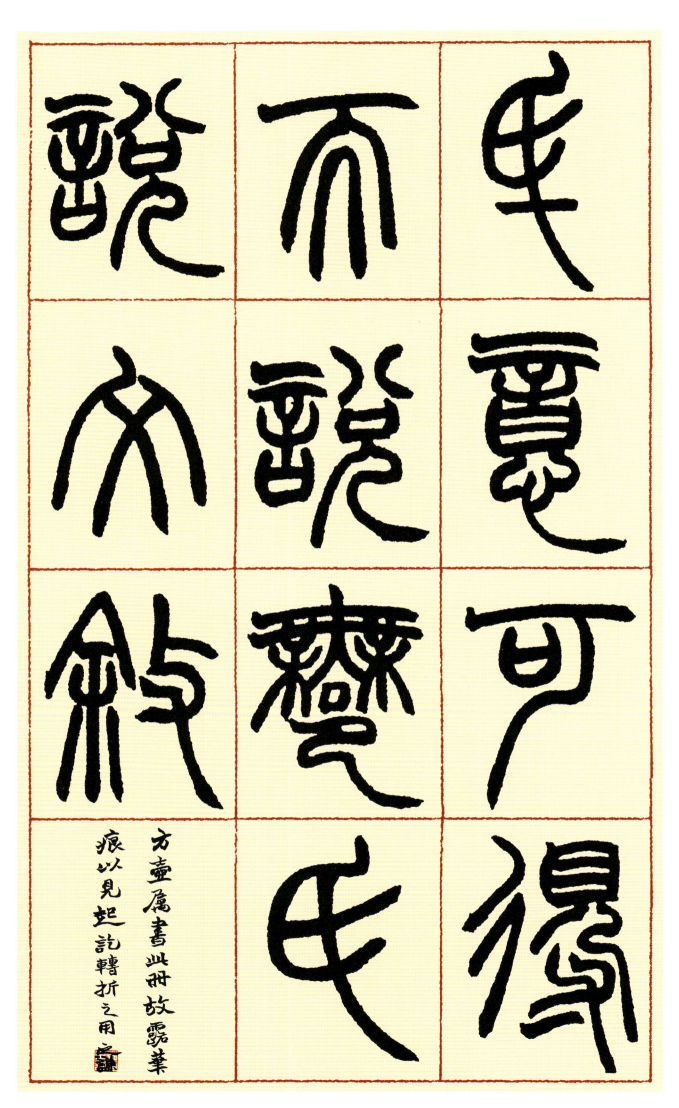

厥意可得而说。许氏说文叙。方壶属书此册。故露笔痕以见起讫转折之用。之谦。

三略八屏　夫能扶天下之危者。則

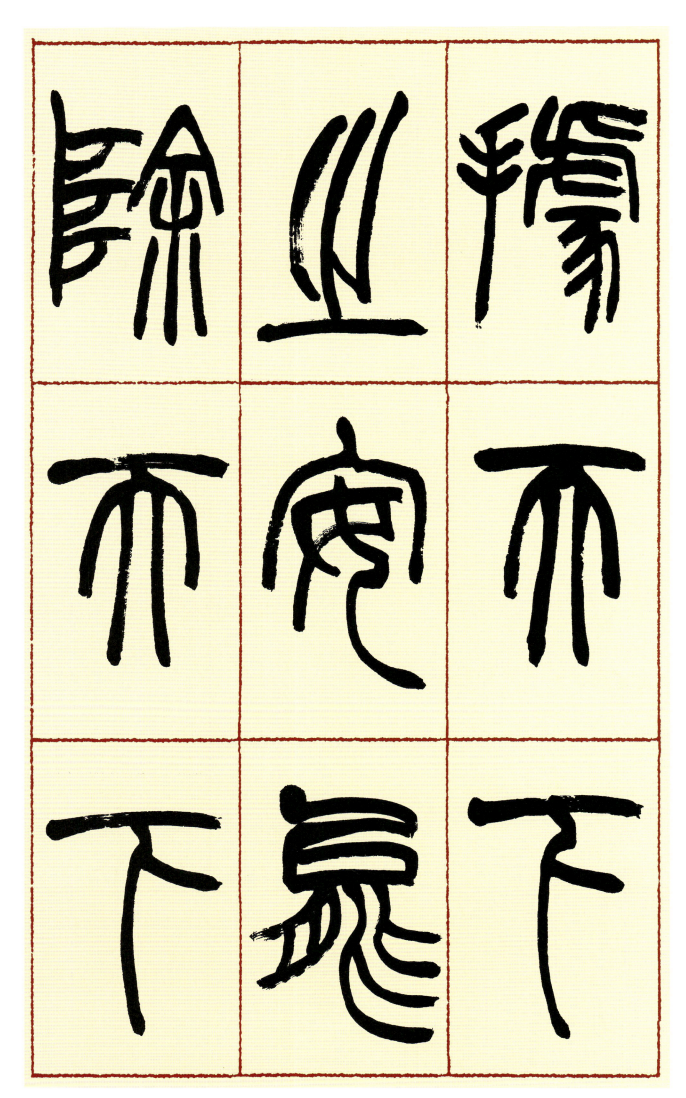

据天下之安。能除天下

54

之忧者。则享天下之乐。

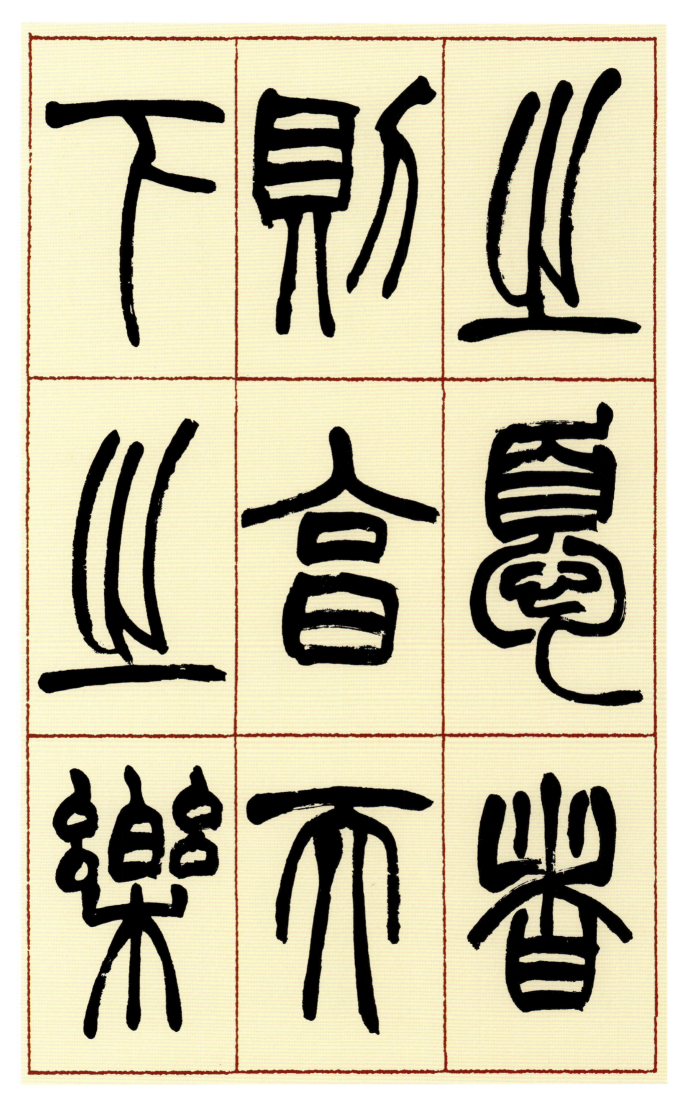

能救天下之禍者。則得

天下之福。故泽及人民。

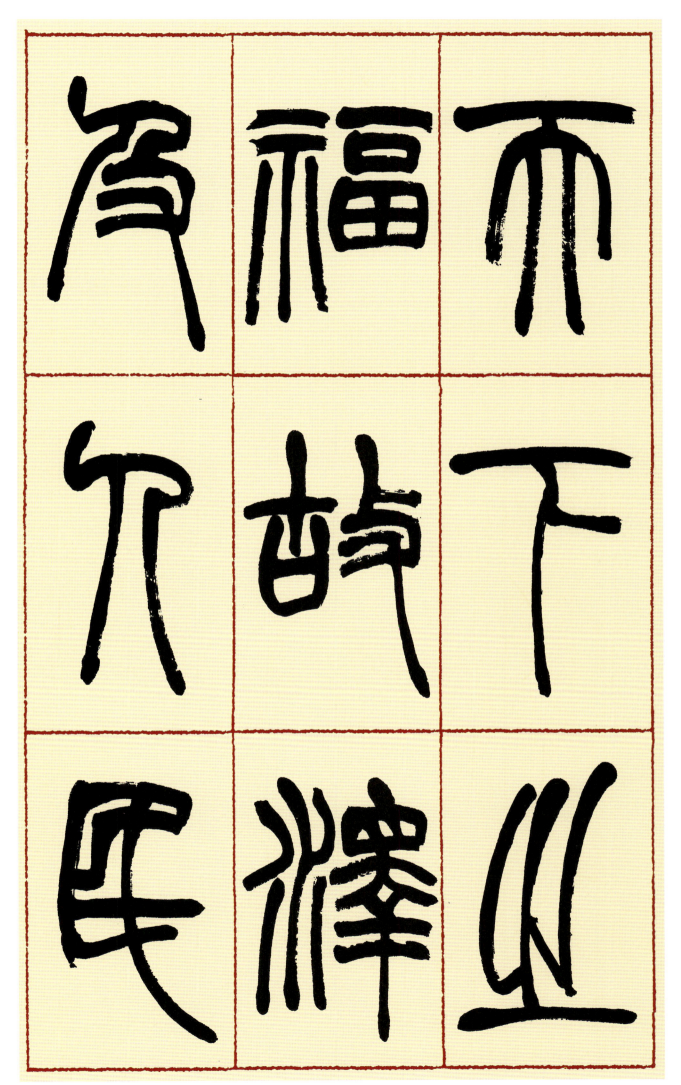

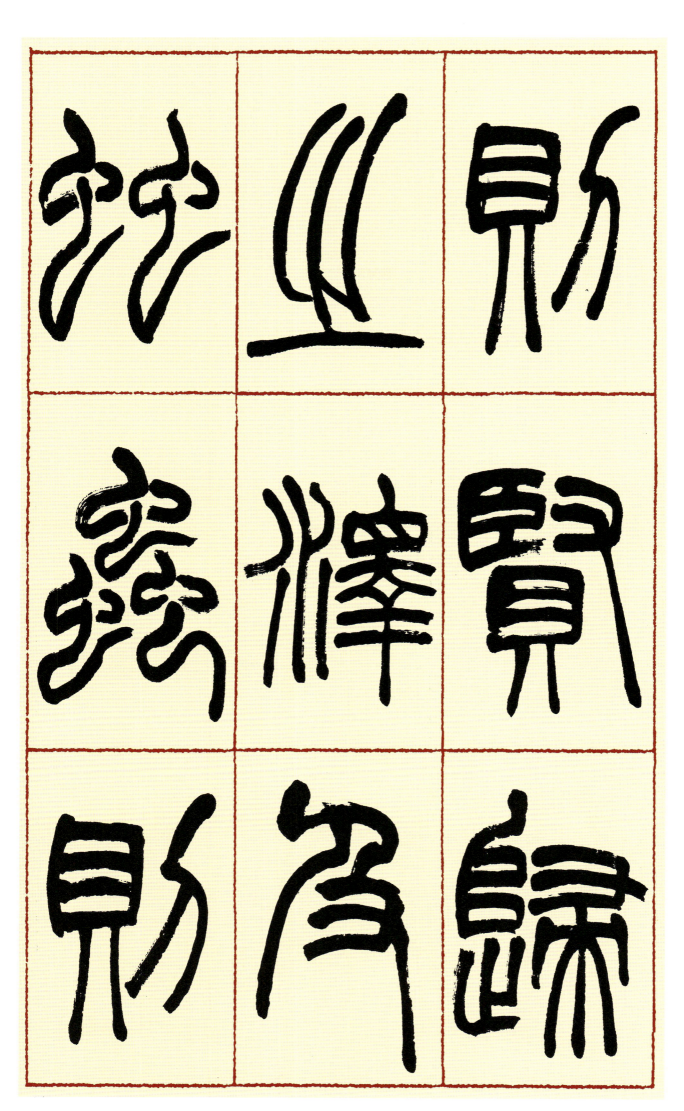

则贤归之。泽及昆虫。则

圣归之。贤人所归。则其

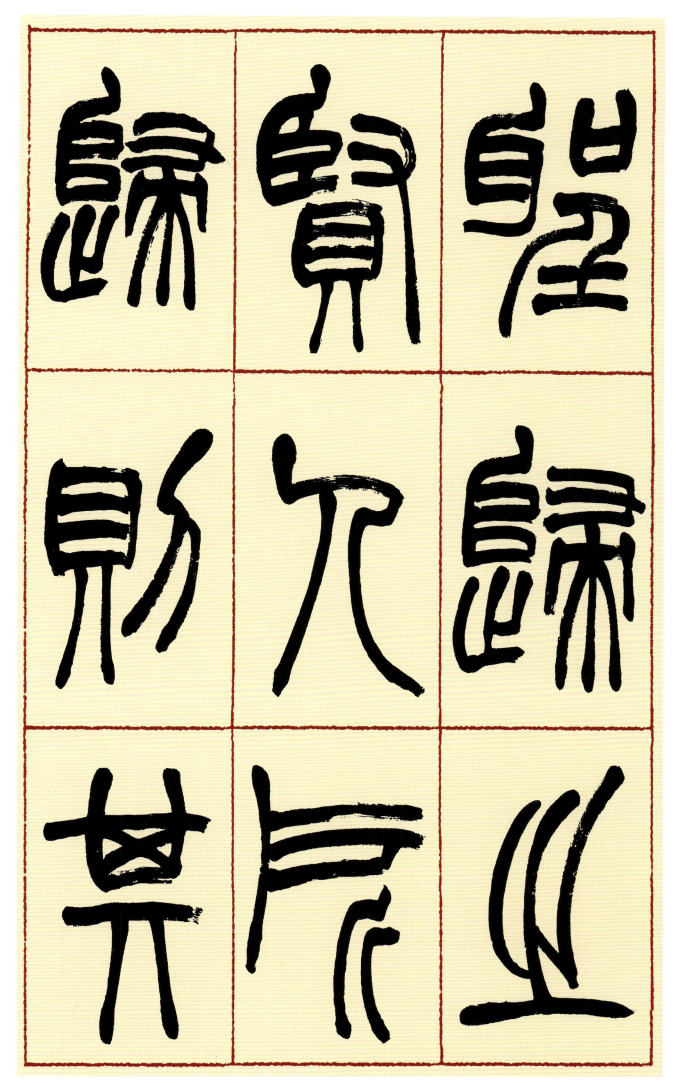

国强。圣人所归。则六合

國 欠 則
強 序 中
望 录 合

同。贤者之政。降人以礼。

聖政自
欠誠也
川欠釋

圣人之政。降人以心。释

近而谋远者。劳而无终。

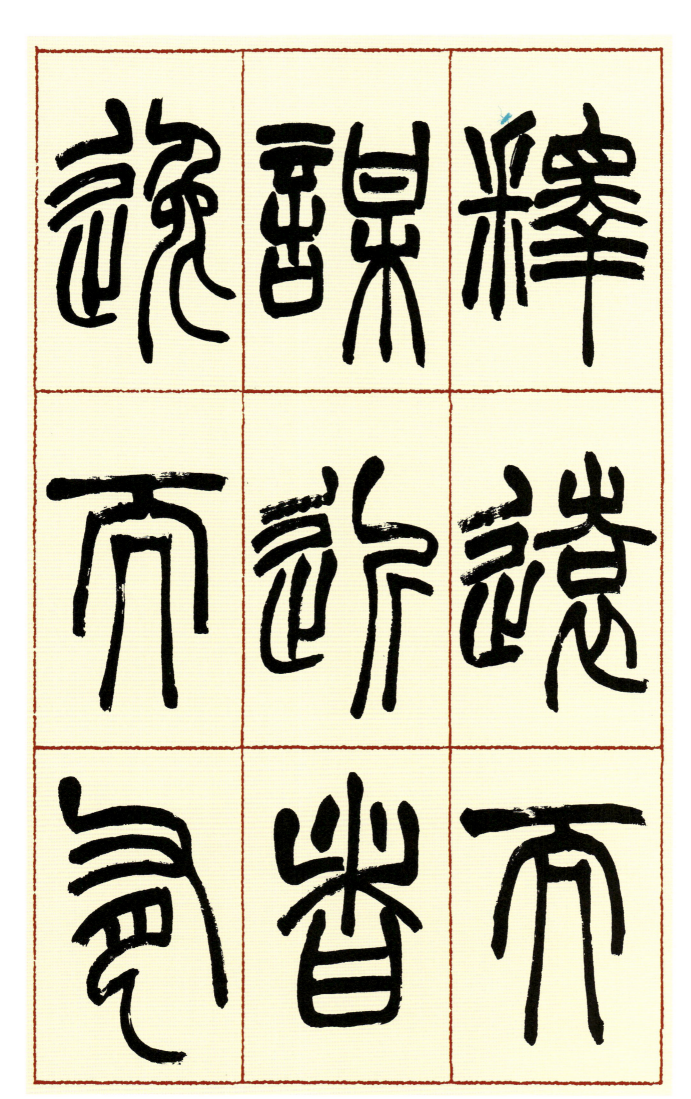

释远而谋近者。逸而有

64

功。逸政多忠臣。勞政多

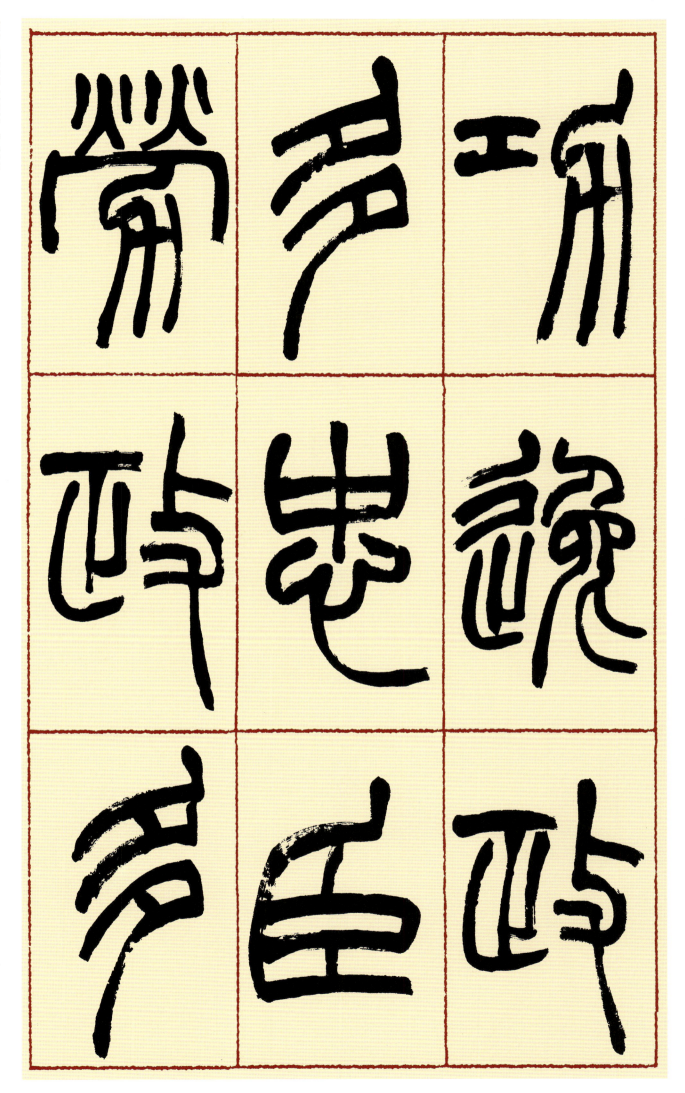

怨民。故曰。务广地者荒。

务广德者强。荒国无善

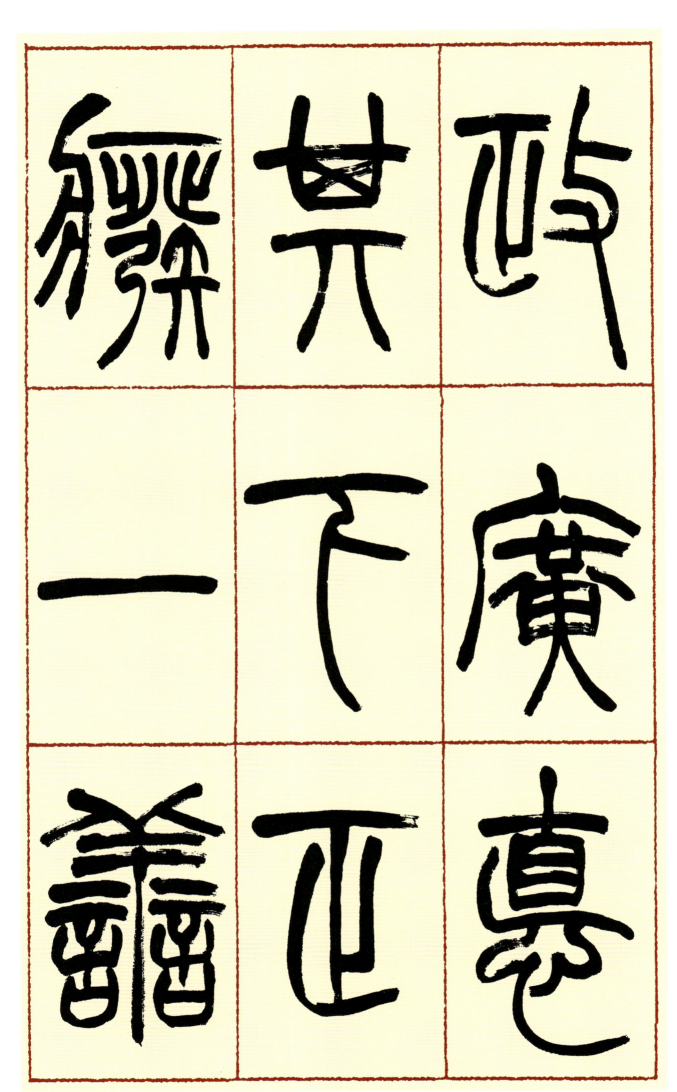

政。广德其下正。废一善。

则众善衰。赏一恶。则众

则众善衰。赏一恶。

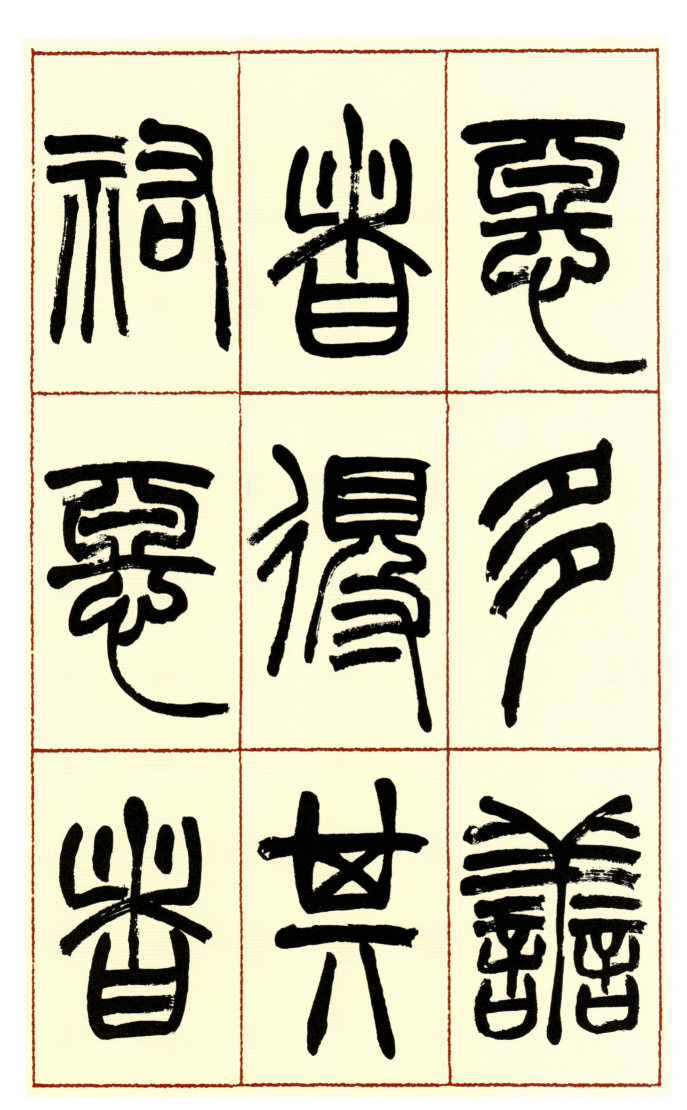

恶多。善者得其祐。恶者

受其诛。则国安而众善

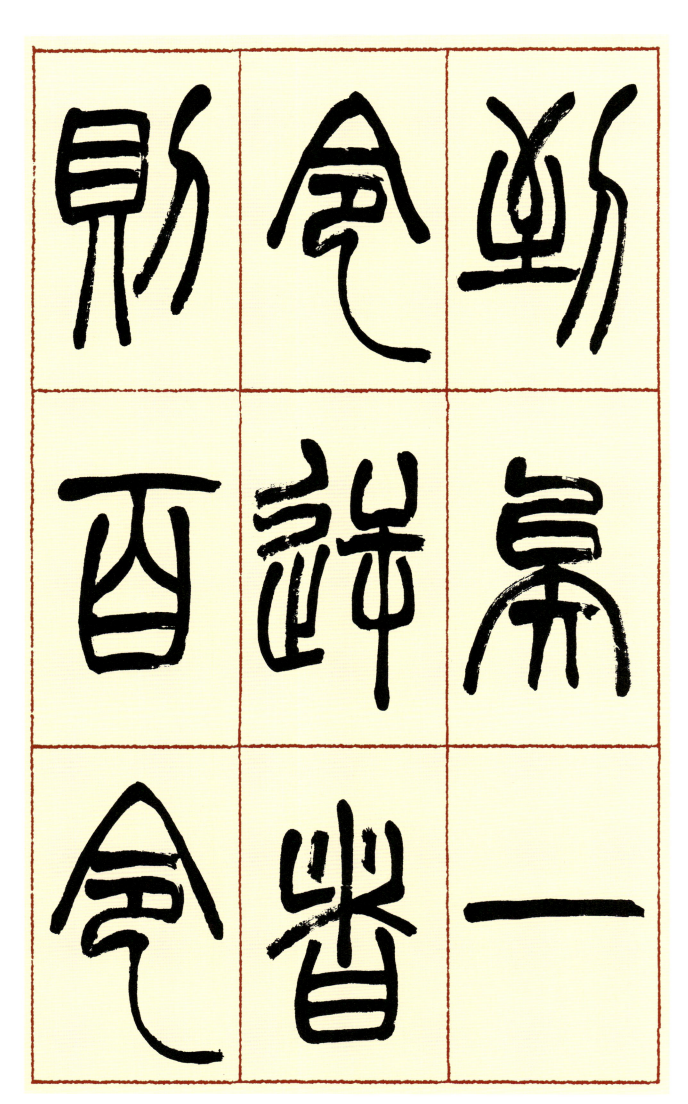

到矣。一令逆者。则百令

失。一恶施者。则百恶结。

令施于顺民。刑加于凶

人。则令行而不怨。群下

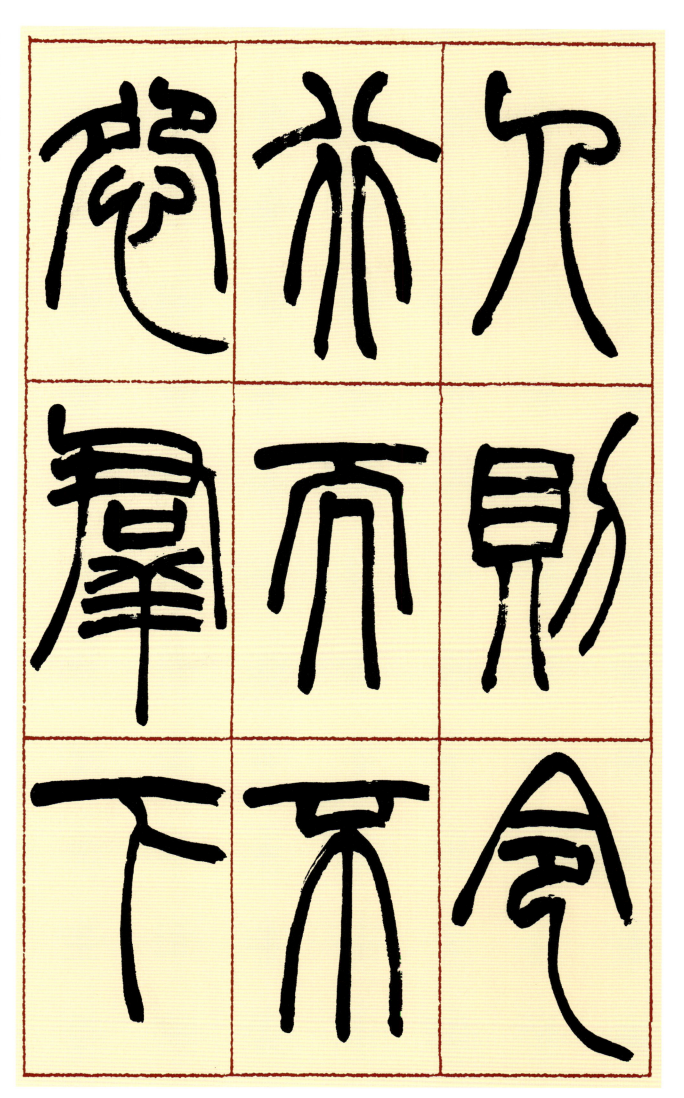

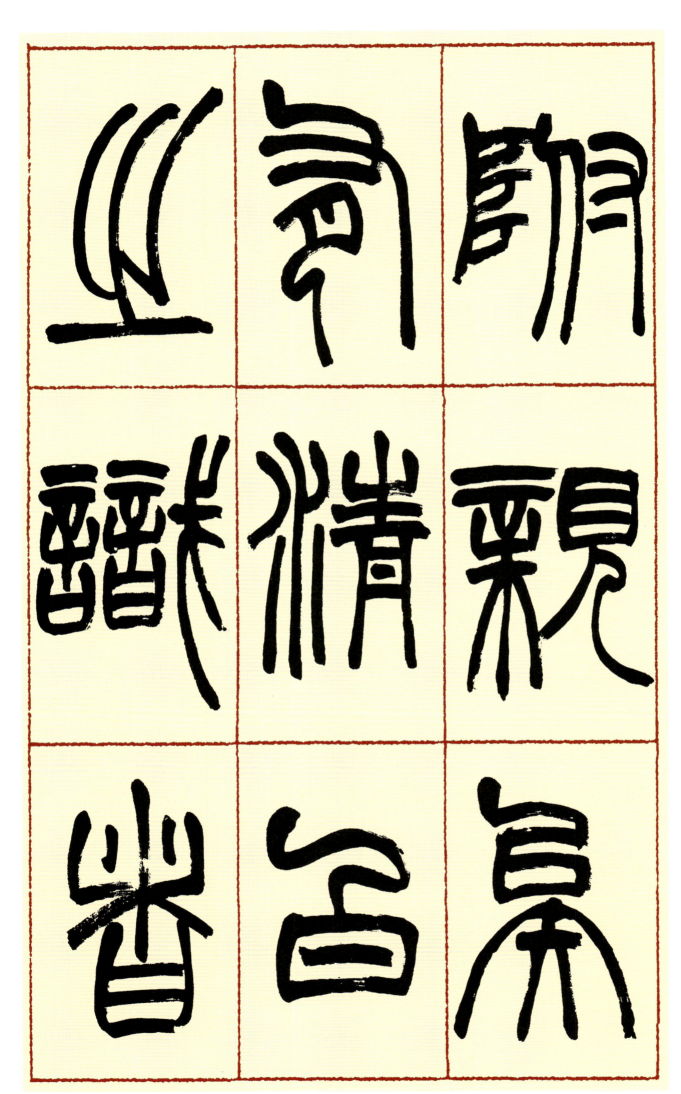

附亲矣。有清白之识者。

不可以爵禄得。有守节

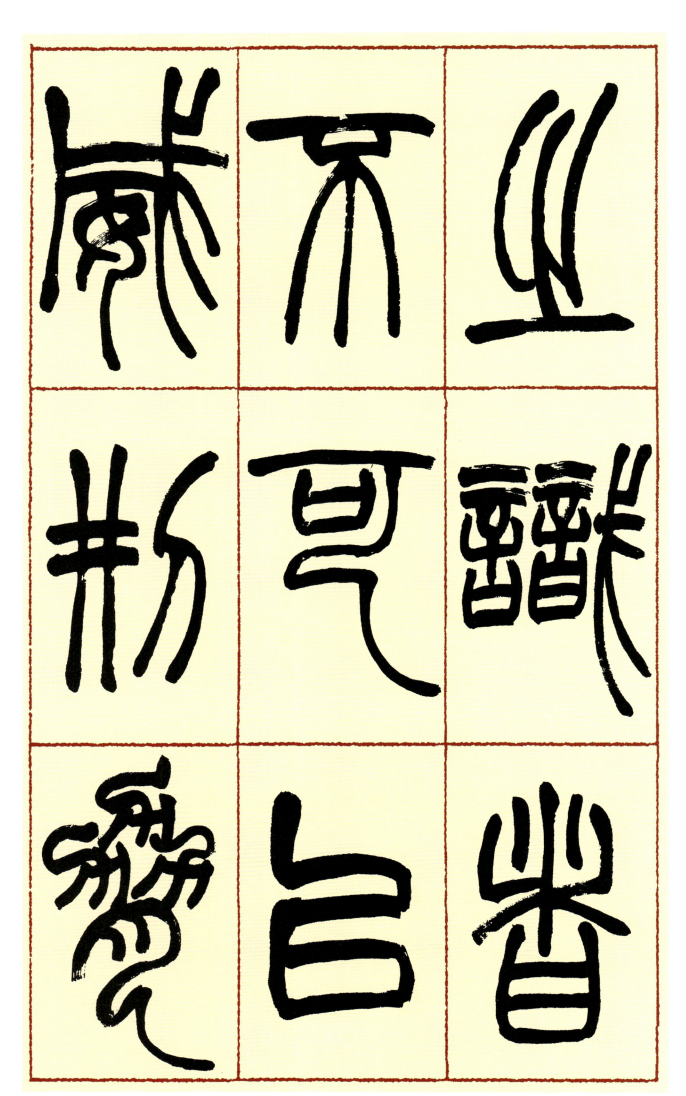

之识者。不可以威刑胁。

故明君求臣，必視其所

故明君求臣。必視其所

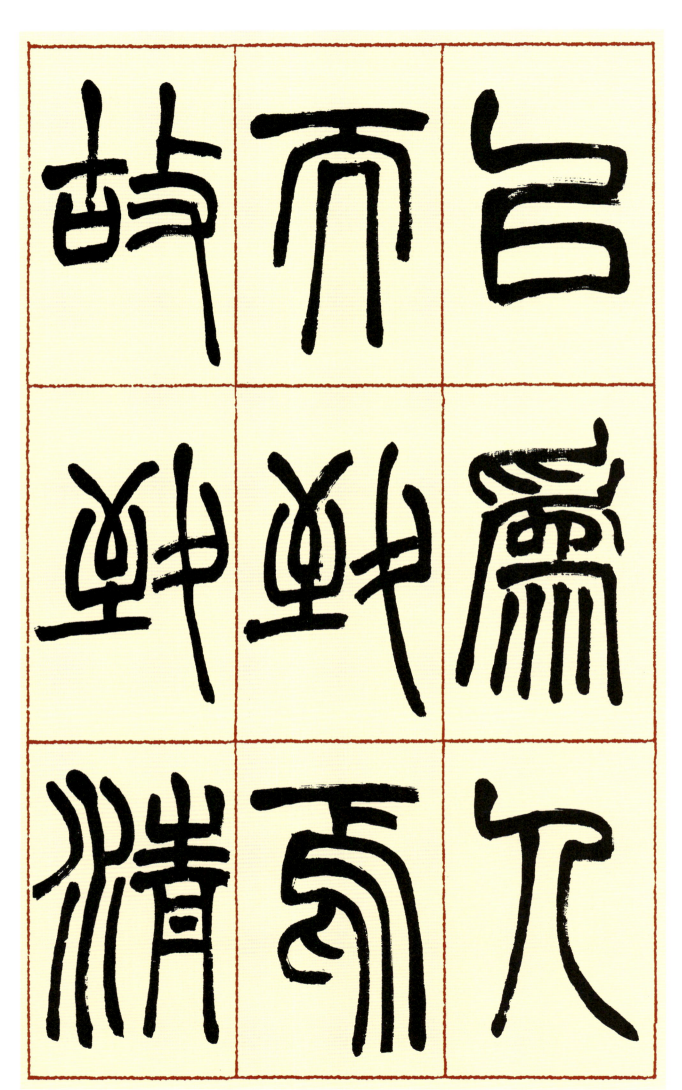

以为人而致焉。故致清

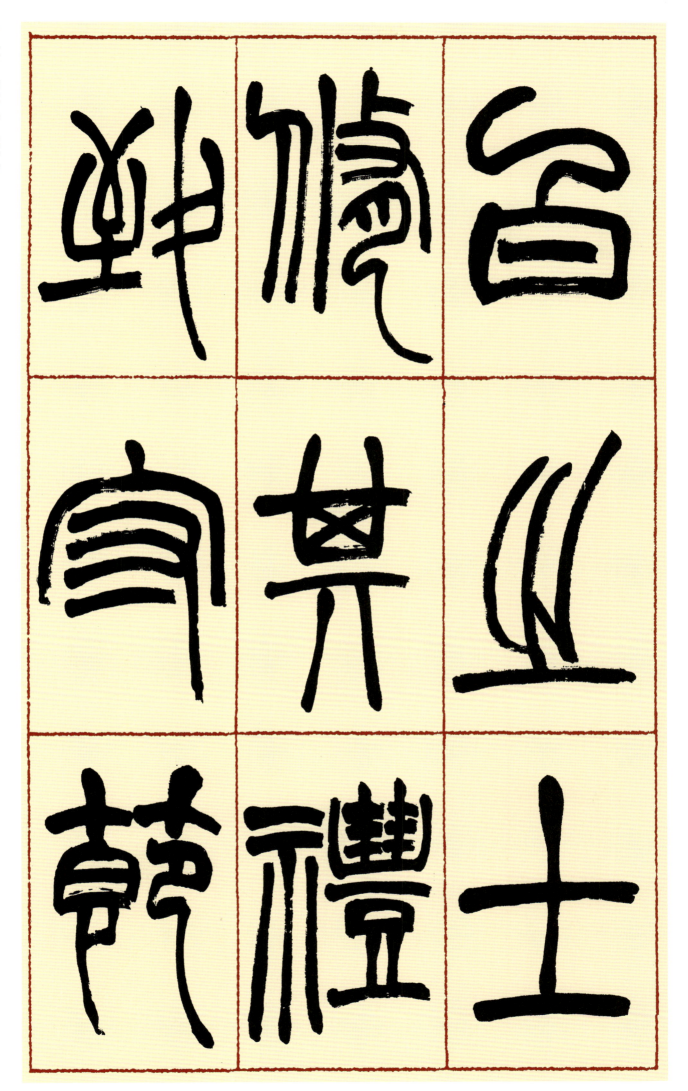

白之士。修其礼。致守节

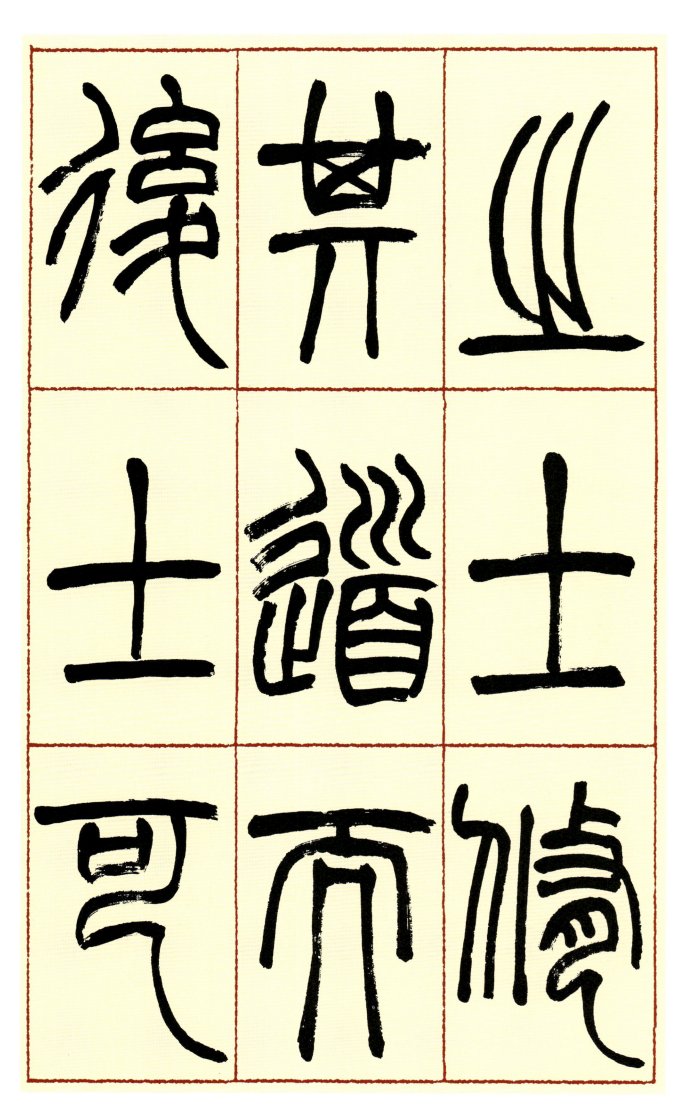

之士。修其道。而后士可

82

致。名可保。利一害百。民

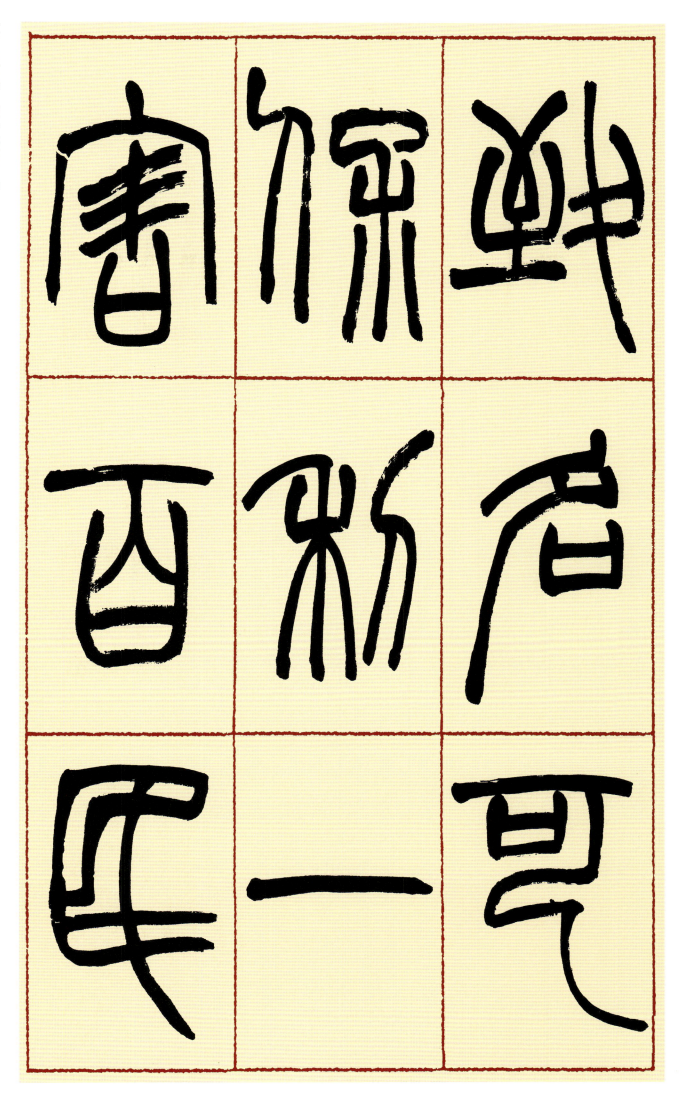

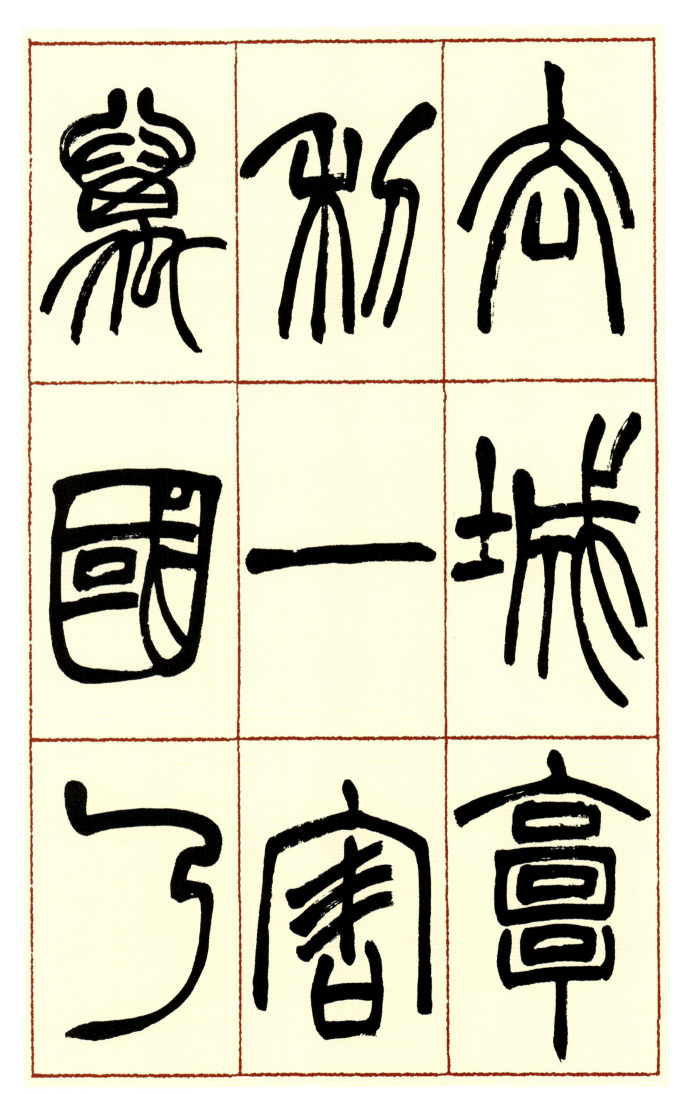

去城郭。利一害万。国乃

思散。去一利百。民乃慕

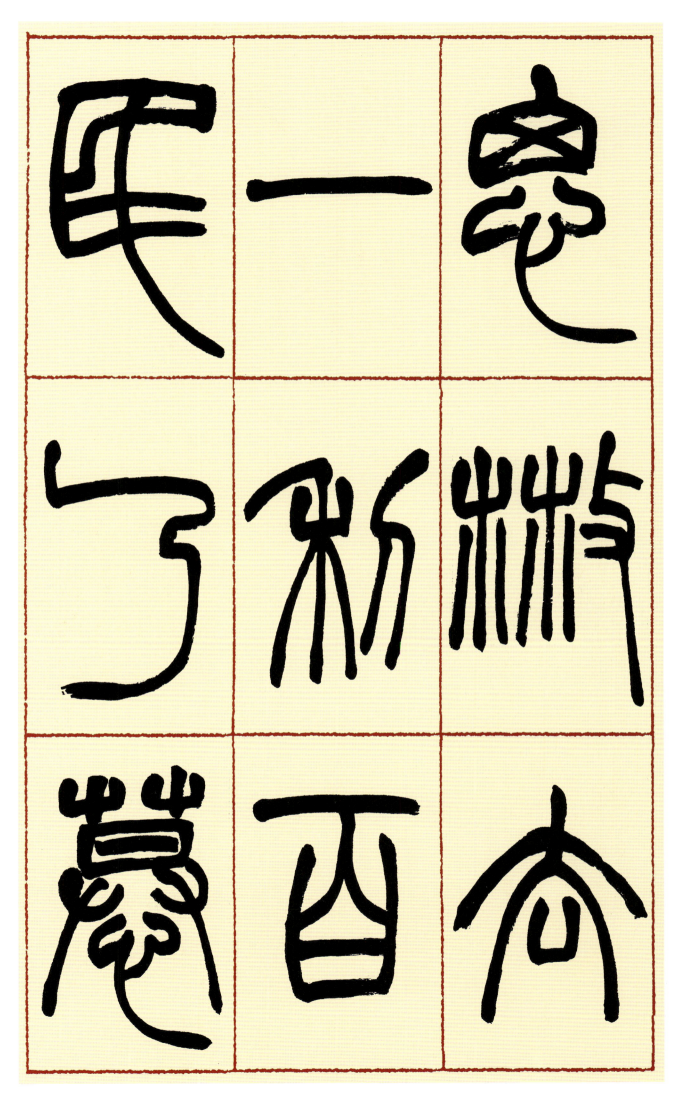

澤新乃
不黑
黽旹一

泽。去一利万。政乃不乱。

群書治要引三略

捷峯大人鈞政

光緒四年歲在戊寅趙之謙謹篆

图书在版编目（CIP）数据

篆书掇英. 赵之谦 / 路振平，赵国勇，郭强主编；篆书掇英编委会编. -- 杭州：浙江人民美术出版社，2017.7
 ISBN 978-7-5340-6071-7

Ⅰ. ①篆… Ⅱ. ①路… ②赵… ③郭… ④篆… Ⅲ. ①篆书－碑帖－中国－清代 Ⅳ. ①J292.32

中国版本图书馆CIP数据核字(2017)第183005号

丛书策划：舒　晨
主　　编：路振平　赵国勇　郭　强
编　　委：路振平　赵国勇　郭　强　舒　晨
　　　　　童　蒙　陈志辉　徐　敏　叶　辉
策划编辑：舒　晨
责任编辑：冯　玮
装帧设计：陈　书
责任印制：陈柏荣

篆书掇英
赵之谦

出版发行	浙江人民美术出版社
地　　址	杭州市体育场路347号
电　　话	0571-85176089
经　　销	全国各地新华书店
网　　址	http://mss.zjcb.com
制　　版	杭州新海得宝图文制作有限公司
印　　刷	浙江兴发印务有限公司
开　　本	889mm×1194mm　1/12
印　　张	7.333
版　　次	2017年7月第1版·第1次印刷
书　　号	ISBN 978-7-5340-6071-7
定　　价	68.00元

如发现印装质量问题，影响阅读，请与本社市场营销部联系调换。